게티 센터 및 정원 보기

GETTY PUBLICATIONS | LOS ANGELES

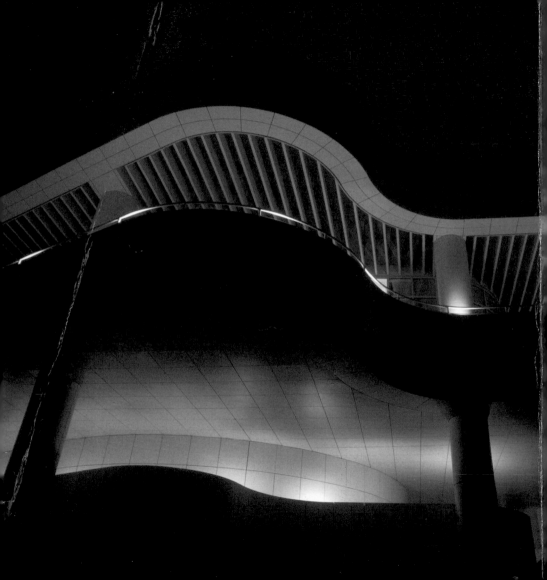

서문

게티의 신탁 관리자와 저희 창립 회장인 해롤드 M. 윌리엄스는 게티 센터(Getty Center)가 지능과 심미적 기쁨의 놀라운 표명으로 가득한 일련의 미술관과 도서관 책꽂이 이상일 것이라고 상상했습니다. 또한 선두적인 관리 위원이 미술품의 물리적 성질의 미스터리를 탐색하는 과학 및 보수실(래보러토리) 이상일 것이라고 상상했습니다. 그리고 학자들과 관리자들이 세계의 예술 유산에 대한 더 나은 이해와 보존에 전념하는 국제적으로 유명한 기관의 업무를 진행시키는 사무실 이상일 것이라고 상상했습니다.

그들은 게티 센터가 오픈하기 9년 전인 1988년에 해롤드가 기록한 바와 같이 "로스앤젤레스의 지능적, 문화적 및 교육적 삶의 중요한 부분"이 될 게티 센터를 원했습니다. 그리고 그것이 현실화되어 지금의 게티 센터가 되었습니다.

오픈 후 20년이 채 되기 전인 2015년에 게티 센터는 160만 명 이상의 방문객을 끌어들였습니다. 이는 게티 빌라(Getty Villa)의 400,000명의 방문객들과 함께 게티가 워싱턴 DC 서부에서 가장 많은 사람들이 방문하는 시각 예술 기관이며 로스앤젤레스에서 가장 인기가 많은 관광 명소 중의 하나로 만들었습니다.

게티는 어떻게 그렇게 짧은 시간 내에 이러한 탁월한 성과를 거두었을까요? 이는 큰 부분에 있어서 위치와 건축학 때문입니다. 게티의 부사장이자 당시 건축 프로그램 책임자였던 스티븐 D. 로운트리는 게티 캠퍼스 위치는 자연적이면서도 외지지도 전원적이지도 않고, 도시에 고정되어 있어 접근이 용이하며 "선명도를 주며, 정원 환경 창조를 가능하게 하고 도시와 그 너머 대양의 전망을 제공하는" 고도에 의해 향상되는 환경으로 구성된다고 묘사했습니다.

이것이 수백만 명의 방문객이 수용하고 사랑하게 된 게티입니다: 역동적인 글로벌 도시의 구조 내에 나무가 우거진 환경에 위치한, 아름다운 것들로 가득하며 인간 상상력의 최고 업적의 일부에 전념하는 현대 건축 양식의 명작입니다. 그곳은 방방곡곡에서 온 방문객의 다양한 모임과 함께 거닐며 생각하는 장소입니다.

저희는 여러분이 게티의 추억을 소중히 여기시고 자주 돌아오시기를 바랍니다. 꼭 말씀드려야 할 점은 이것이 여러분의 게티이며 자연 및 인간 창작품 모두에서 가장 의미있고 아름다운 것에 대한 여러분의 호기심을 충족시키기 위해 설립되었기 때문이라는 것입니다.

James Cuno
회장 및 최고 경영자
J. 폴 게티 재단(J. Paul Getty Trust)

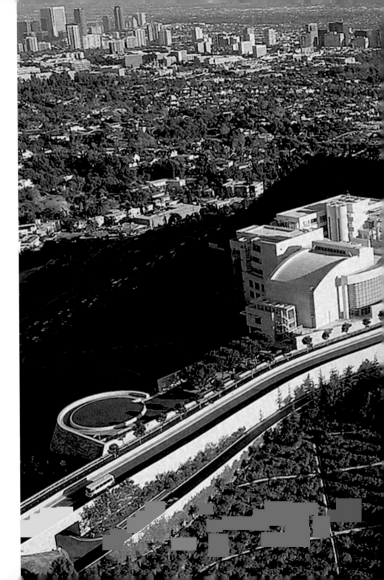

게티 센터는 그 단어의 많은
의미에 있어서 시각에 관한
것입니다: 보기, 방문하기,
발견하기, 경험하기, 검토하기,
이해하기. 센터는 로스앤젤레스
도시, 샌타모니카와 샌 가브리엘
산맥, 그리고 태평양을 바라보는
비범하고 좋은 위치뿐만 아니라
훌륭한 미술품과 세계의 다양한
문화의 업적을 응시할 수 있는
장소를 제공합니다. 상상력과
실용주의의 융합인 센터는
미술과 그것의 유산에 대한
새롭고 폭넓은 관점을 제공
합니다.

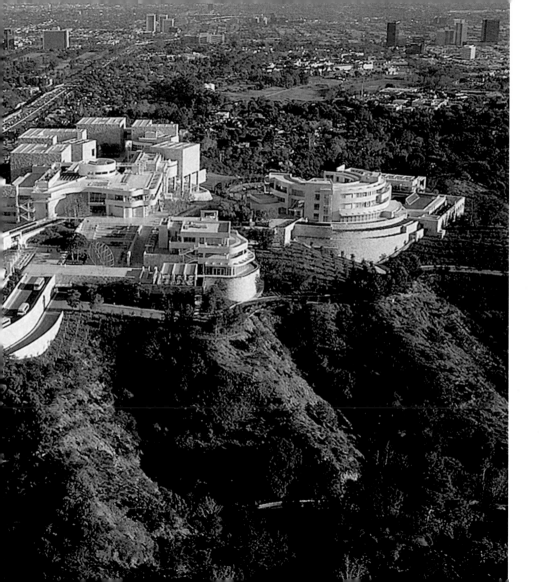

게티 센터의 비전은 프로그램과 증가하는 소장품을 말리부에 위치한 게티 빌라의 수용 가능 방문객보다
더 많은 방문객에게 접근이 용이하게 만들고, 또한 박물관을 도시 주위의 다양한 장소에 자리하고
있는 다른 게티 프로그램과 통합시키고자 하는 J. 폴 게티 재단(J. Paul Getty Trust)의 희망에서
비롯되었습니다. 1983년에 재단은 2개의 주와 주 사이의 고속도로와 몇 개의 지역 주요 도로가 결합되는
위치에 세펄베다 패스를 바라보고 있는 산타모니카 산맥의 남부의 작은 언덕에서 700에이커가 넘는
땅을 매입했습니다. 1984년에는 게티 센터 프로젝트를 위해 리차드 마이어가 건축가로 선발됨과 함께,
로스앤젤레스를 위하여 유일무이한 문화적 자원과 필수적인 건축학의 랜드마크를 제공할 6개의 빌딩,
강당, 레스토랑 빌딩으로 구성된 캠퍼스를 위해 계획이 진전했습니다. 2개의 교차하는 산등성이를 따라
배열되어 있는 센터의 주요 구조는 캠퍼스의 24에이커의 4분의 1 만을 차지합니다. 나머지 구역은 뜰,
정원 및 테라스 창조를 위해 조경이 되었거나 자연 상태로 보존되었습니다.

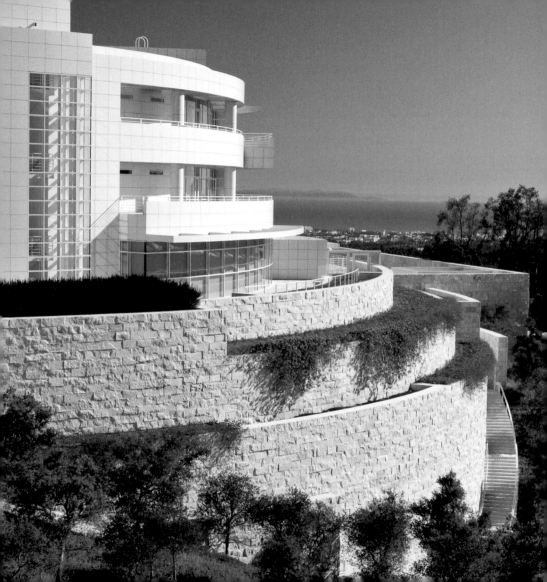

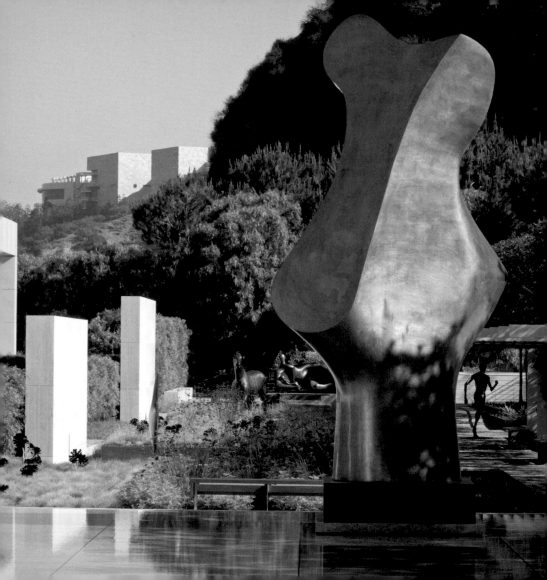

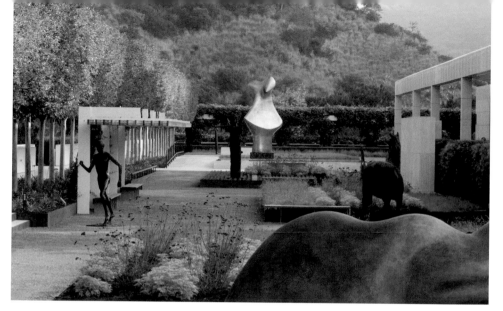

아래쪽 전차 정거장(Lower Tram Station)에 도착하면 그 위에 있는 언덕 꼭대기에 위치한 박물관을 흘깃 보기도 전에 방문객은 즉시 중요한 미술품을 발견할 수 있습니다. 전차 출발 지점에 있는 것은 프랜 앤 레이 스타크 조각 정원인데 이는 고인이 된 영화 프로듀서인 레이 스타크와 그의 부인인 프랜이 J. 폴 게티 박물관(J. Paul Getty Museum)에 기부한 28개의 근현대 실외 조각품 컬렉션의 일부입니다. 여기 헨리 무어의 기념비적인 *동의 형태(Bronze Form)*, 엘리자베스 프링크의 *말(Horse)*과 *달리는 남자(Running Man)*, 이사무 노구치의 *홀로페르네스의 텐트(Tent of Holofernes)*, 그리고 유명한 20세기 아티스트들의 다른 작품들이 있습니다.

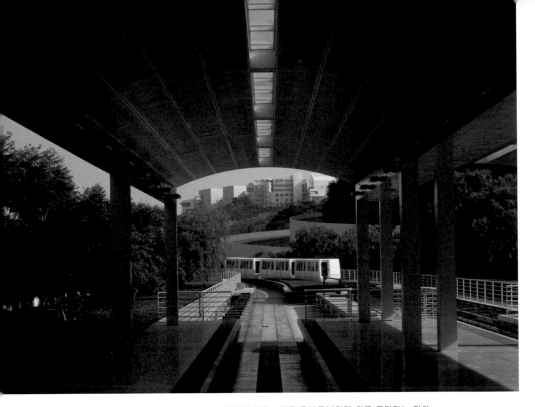

게티 센터 방문은 아래쪽 전차 정거장부터 언덕 꼭대기 캠퍼스까지 구불구불하게 위로 올라가는 전차 승차에 내장된 흥분감을 포함합니다. 위의 캠퍼스와 아래의 도시 경관과 함께하는 짧은 전차 여정은 그 자체가 보답입니다. 그 여정은 또한 나무가 우거진 부지의 정성스럽게 보존된 자연미를 드러냅니다. 도착 플라자(Arrival Plaza)로 나아가서 박물관 방향으로 걸어가자마자 방문객은 큰 계단에 비스듬히 누워 있는 청동상인 *아리스티드 마욜*의 *공기(L'Air)*에 주목할 것입니다. 사진을 위한 박물관 센터(Museum's Center for Photographs) 입구 밖에 위치한 프랜 앤 레이 스타크 조각 테라스에 있는 비유적인 청동 작품 전시와 같은 다른 조각적인 놀라움이 캠퍼스 전체에 걸쳐 발견될 수도 있습니다.

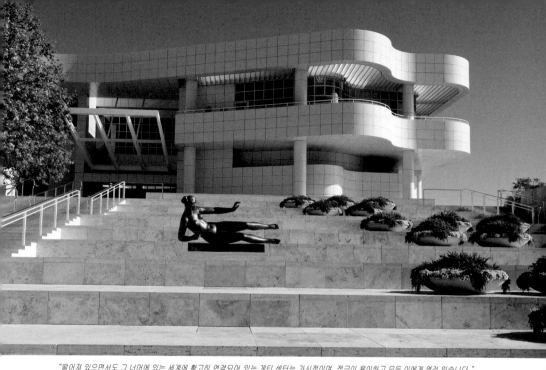

"떨어져 있으면서도 그 너머에 있는 세계에 확고히 연결되어 있는 게티 센터는 가시적이며, 접근이 용이하고 모든 이에게 열려 있습니다."
—리차드 마이어, 건축가, 게티 센터

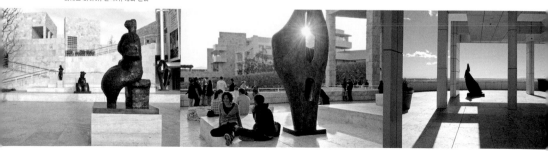

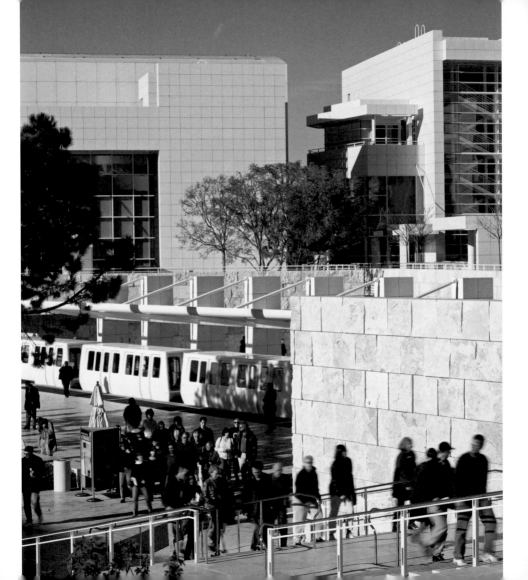

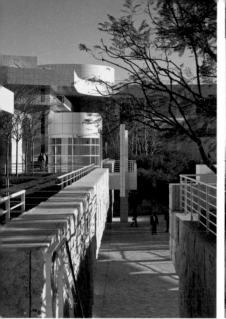

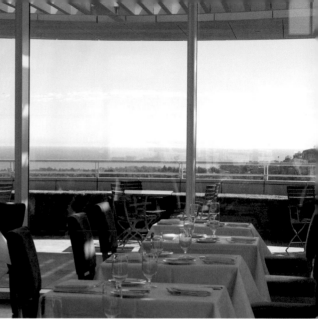

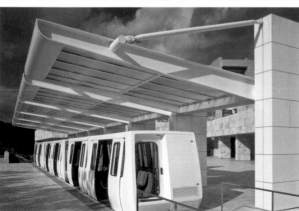

taster] 1. to test the flavor of
utting a little in one's mouth 2.
etect the flavor of by the sense
aste 3. to eat or drink a small amou
f 4. to experience *[to taste* succe
—*vi.* to have a spe[] avor —*n.*
he sense by which [] is perceiv
hrough the taste [] the tong
[] the quality so p[]d; flavor
[]small amount tasted as a sample 4
[]sit; trace 5. the ability to appreci
[]hat is beautiful, appropriate etc
[] specifi[] prefere[]
[] []lination[]
[] style []
[]of beauty

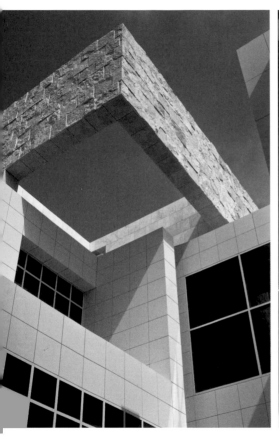
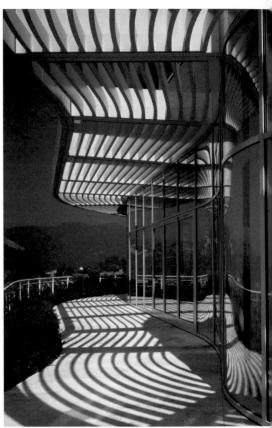

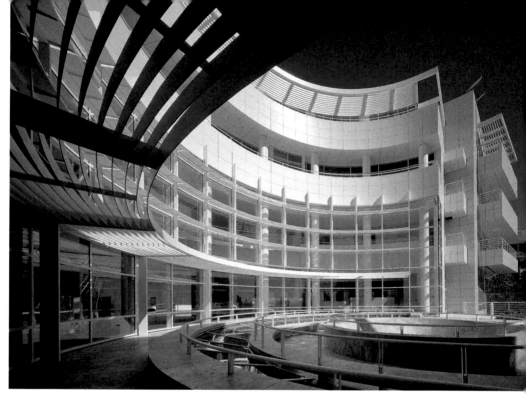

14년째 진행 중으로, 1997년 12월 16일에 대중에게 개방된 게티 센터와 1982년에 설립된 J. 폴 게티 재단 (J. Paul Getty Trust)은 함께 성장했습니다. 재단의 프로그램이 센터의 디자인과 건설에 방향을 부여했을 뿐만 아니라 부지, 현대 유형 및 표현의 통합에 대한 세심한 대응을 통해 건축 양식이 수용할 프로그램과 활동의 형성을 도왔습니다. J. 폴 게티 박물관(J. Paul Getty Museum), 게티 연구소(Getty Research Institute), 게티 보존 연구소(Getty Conservation Institute), 게티 재단(Getty Foundation), 그리고 재단의 행정실이 여기에 위치하고 있습니다. 450개의 좌석이 갖춰진 강당, 2개의 테라스식 카페, 고급 레스토랑 모두 매혹적인 전망과 함께 센터를 콘서트, 세미나, 가족 프로그램 및 특별한 행사를 위한 이상적인 장소로 만듭니다.

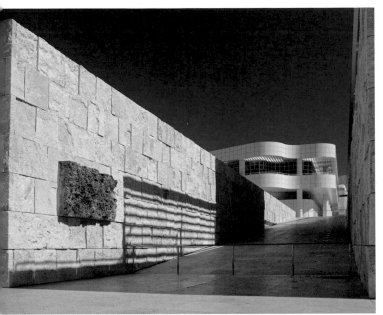

자연과 미술 모두에 동등하게
알맞은 환경을 형성하기 위한
리차드 마이어의 질서에 대한
틀림없는 감각과 빛에 대한
의존은 게티 센터의 도착
플라자의 탁 트인 넓은 공간에서
드러납니다. 질과 영구성에
대한 건축가의 친밀감 역시
그가 세부 사항에 기울인
주의와 재료의 선택에서 분명히
드러납니다. 마이어는 박물관과
다른 빌딩들의 토대 피복뿐만
아니라 포장재와 벤치를
위해서 석회석의 한 형태인
트래버틴을 선택했습니다.
센터 특유의 돌 약 16,000톤이
로마 밖에 위치한 이탈리아
바그니 디 티볼리에서 채석
되었습니다. 건물의 정면에
사용된 사각형 덩어리들은 건축
양식 및 조경 모두와 관련된
거친 표면을 만들어 내기
위해서 특별한 기법을 사용하여
절단되었습니다. 더 나아가
흥미로운 점은 부지 전체에 걸쳐
다수의 석판에서 화석화된 잎,
깃털 및 나뭇가지가 발견될 수도
있다는 것입니다.

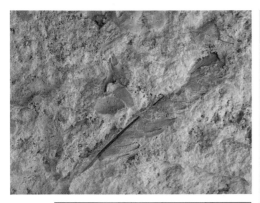

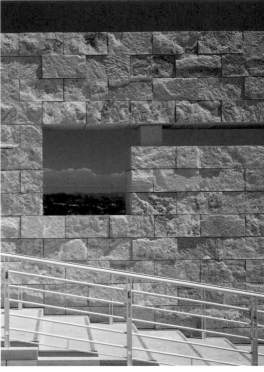

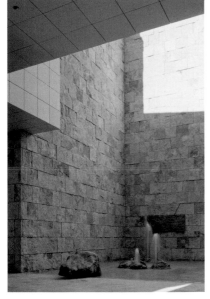

"건축 양식은 저의 건축의 소재입니다."
—리차드 마이어

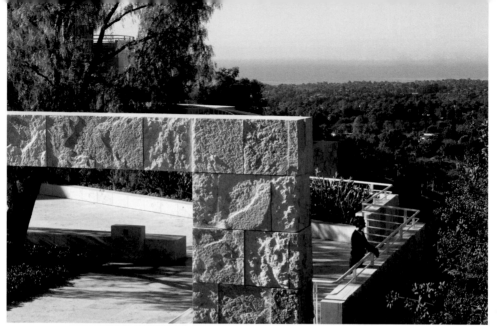

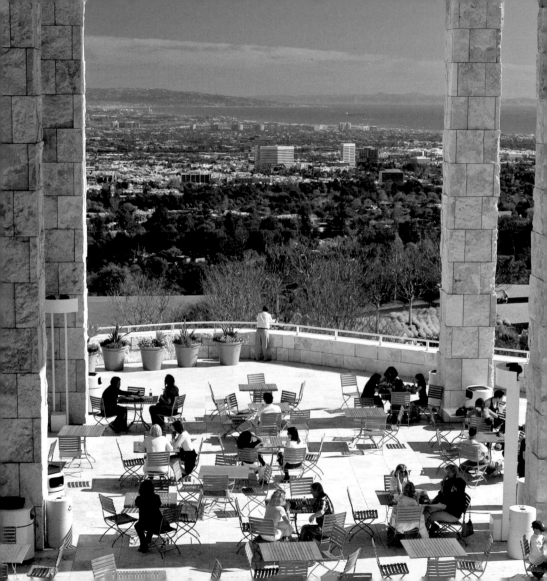

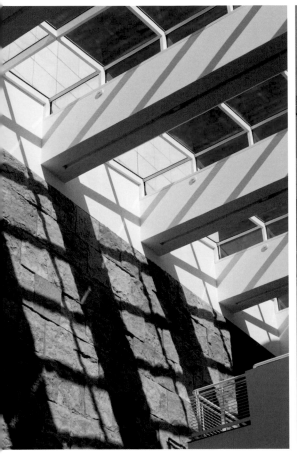
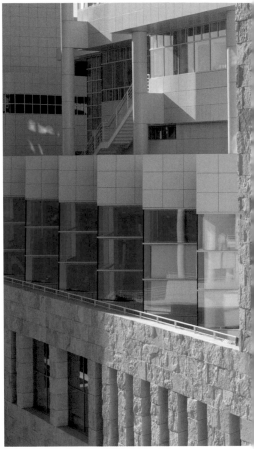

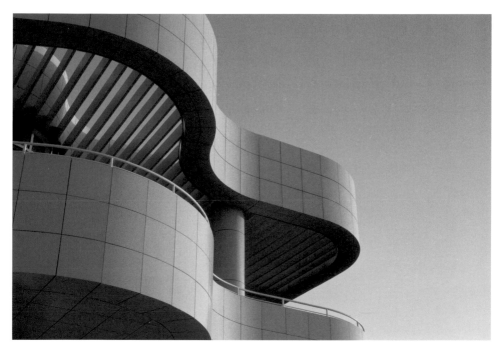

리차드 마이어의 작품 상의 스위스 모더니즘 건축가 르 코르뷔지에의 영향은 자연적인 지형에서의 기복을 반영하는 게티 센터 디자인의 물이 흐르는 듯한 곡선으로 이루어진 요소에 의해 명확히 드러납니다. 황백색의 금속판과 넓게 펼쳐진 유리는 빌딩에 그 질량을 착각하게 만드는 우아함과 가벼움의 감각을 부여합니다. 건축가들인 프랭크 로이드 라이트, 리차드 노이트라, 루돌프 쉰들러 및 어빙 길 모두 남부 캘리포니아에서 일했으며 이들의 공명 역시 마이어의 현대 재료 및 기술에 대한 수용과 내부와 외부 공간에 통합된 편의성에서 분명히 드러납니다. 그는 빌딩을 거의 투과성이 있게 보이도록 만들었으며 천장부터 하늘까지의 경로를 거의 투명하게 만들었습니다.

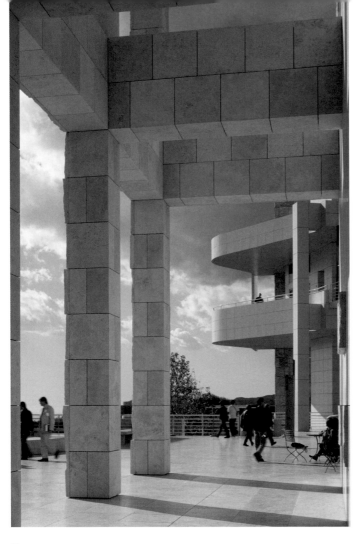

게티 센터 장소의 화합적 감각과 내부 및 외부 공간의 질은 복합 건물 전체를 생동감이 있게 만듭니다. 활기 넘치는 정원은 외부 공간에 생기를 불어넣으며 센터의 웅장한 빌딩 가운데 자연미의 오아시스를 창조합니다. 심은 식물은 그림자를 드리우고 향기를 부여하며, 건물을 가로질러 빛을 보내고 흰색과 베이지색의 건축 양식 팔레트에 강렬한 색을 선사합니다. 이러한 공간적인 막간의 기쁨 사이에 도시와 대양의 예기치 않은 전경 또는 한 빌딩이 다른 빌딩에 테를 두르는 아주 흥미로운 일별이 있습니다. 높은 환경 상에서 센터의 빌딩이 서로 연결되는 방식은 벽감, 플라자, 정원을 가진 이탈리아의 역사적인 구릉 도시를 생각나게 합니다. 마찬가지로 웅장한 계단, 석주, 곡선 모양의 테라스 및 퍼걸러는 전통 건축 양식을 연상시킵니다. 게티 센터는 그 자체의 시간과 공간을 전적으로 유지하면서도 영원함의 감각을 끌어내지 않을 수 없습니다.

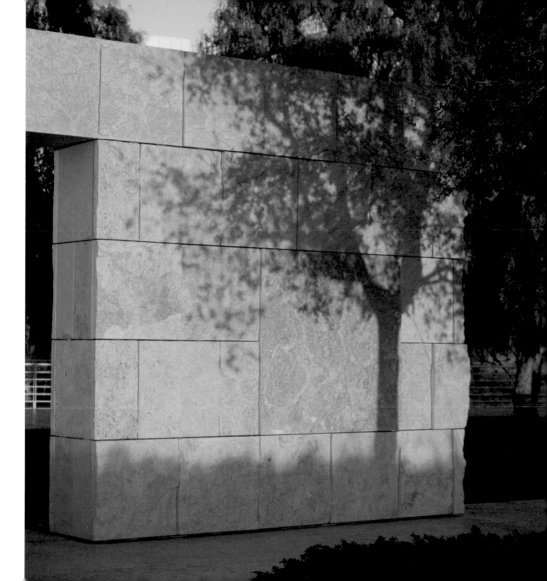

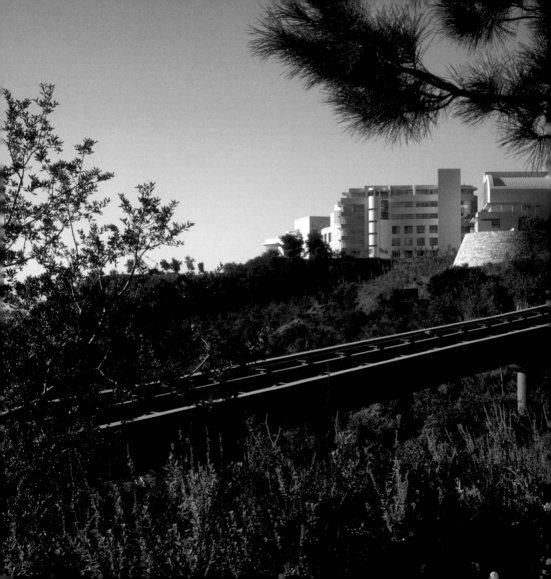

수풀과 오크 나무로 둘러싸인 게티의 언덕 꼭대기 위치는 다양한 경치를 제공합니다. 8,000그루의 나무가 산비탈에 심어졌고 이는 보통 규모의 숲을 형성하기에 충분합니다. 남부 캘리포니아의 화창하고 매우 건조한 특징은 센터의 정원과 지어진 구조에 반영되어 있습니다. 지형은 로스앤젤레스의 공식적인 꽃인 극락조꽃과 같은 장식용의 식물을 수용합니다.

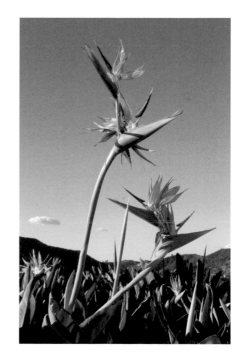

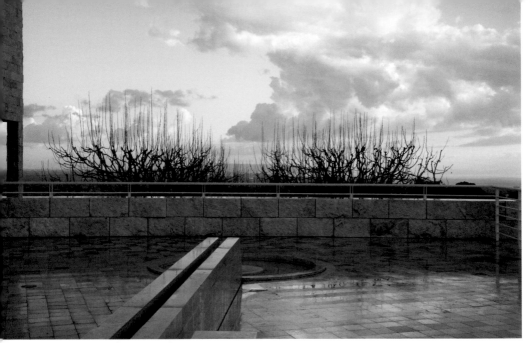

계절의 변화는 게티 센터 구내와 정원에 다채롭게 연출되어 있습니다. 봄에 자카란다 나무가 보라색 꽃을 피우고 나면 그 뒤를 이어 분홍색의 백일홍이 피어나고, 가을에는 담쟁이덩굴이 진홍색으로 변하며 낙엽성의 플라타너스와 함께 낙엽하면서 자연의 리듬이 강조됩니다.

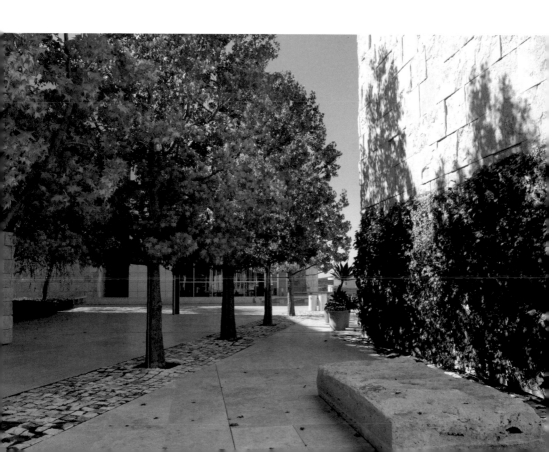

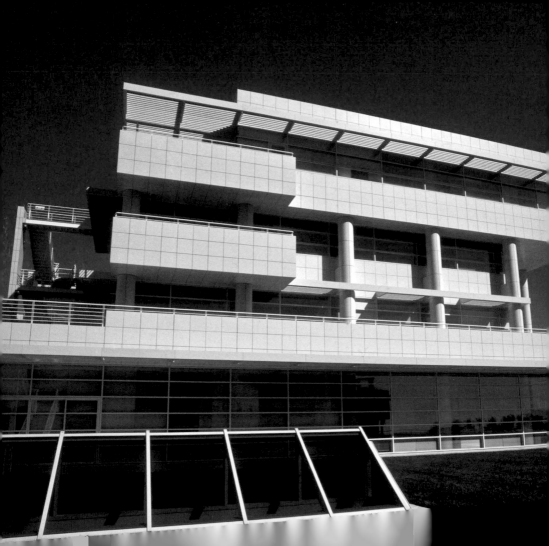

건축 양식, 장소, 물건 및 소장품을 포괄하는 세계 문화 유산의 보존은 게티 보존 연구소(Getty Conservation Institute) 업무에 중심이 됩니다. 센터의 동쪽 빌딩(East Building)에 있는 실험실에서 진행되는 과학적 연구, 전 세계적으로 이루어지는 현장 연구, 유산 전문가를 위해 창조된 워크샵 및 트레이닝을 통해서 게티 보존 연구소는 보존이 실행되는 방식을 증진시키고 있어서 후손들이 과거의 문화적 업적을 계속해서 즐길 수 있도록 합니다.

"저희는 지어진 구조에 매우 호의적이었고 언제 벽을 그대로 두고 언제 장식할 것인가에 대한 결정에 있어서 심사숙고했습니다."
―로리 D. 올린, 조경사, 게티 센터

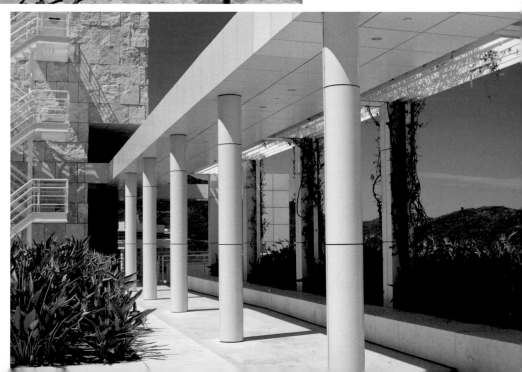

게티 센터의 건축 양식은 자연적 형태와 지어진 형태 사이에서 계속 진행 중인 대화를 선사합니다. 부지의 대규모 조경은 산비탈을 따라 나 있는 지생 수풀을 센터를 둘러싸고 있고 정성스럽게 조직된 캠퍼스 정원 내에 있는 형식적인 식물과 연결합니다. 조경 디자인은 리차드 마이어의 건축 양식과 잘 결합하여 트래버어틴 표면에 색을 더하고 기하학적 구조에 따뜻함을 가져오며, 그 너머 정원 경관의 윤곽을 분명히 나타내는 정문과 복도에 테를 두릅니다.

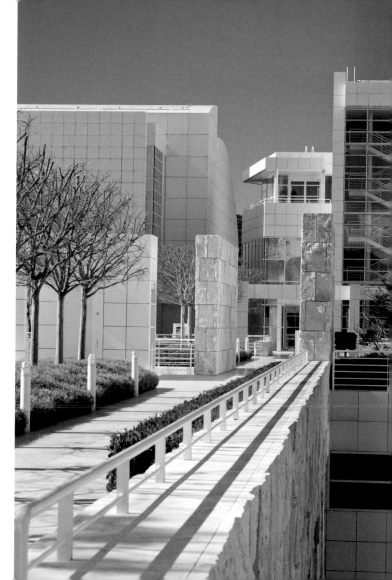

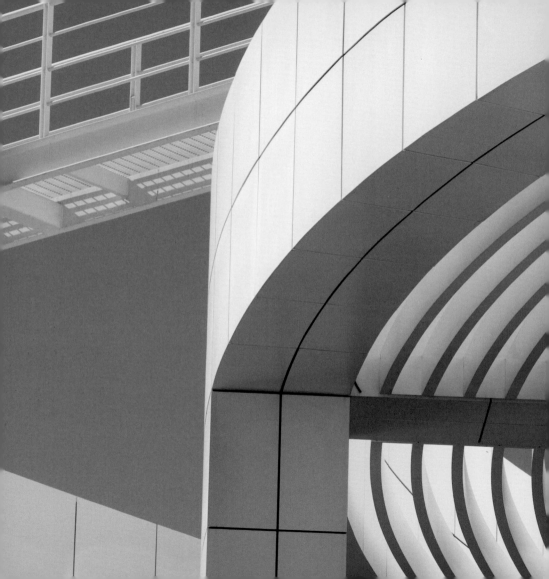

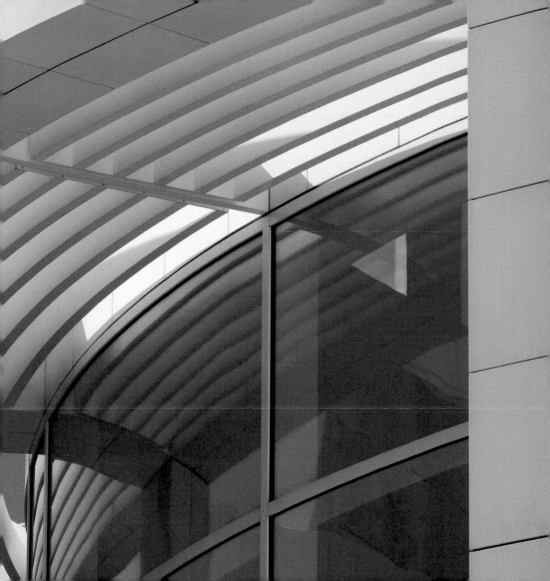

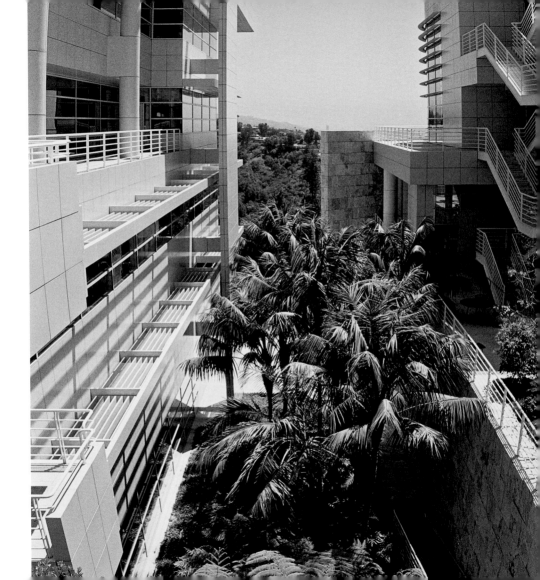

캠퍼스 전체에 걸친 풍경 요소에는 놀라운 소식이 아주 많습니다. 북쪽에 위치한 뜰에는 켄티아 야자나무, 나무고사리, 토란과(科)의 상록 덩굴 식물 및 백일홍이 심어져 있습니다. 다수의 몸통을 가진 녹나무는 박물관 파빌리온들 사이에서 보이며 향이 좋은 코르시카 민트는 뜰 안의 땅에서 자랍니다. 레스토랑 빌딩 밖에 위치한 거의 알려지지 않은 시각적인 병렬 하나는 리차드 마이어가 재미있게 도입한 반대되는 색깔의 꽃을 지지하는 색칠한 격자 구조물입니다: 봄에 플라자 층에서는 흰색의 등나무가 보라색의 격자 구조물을 장식하는 데 반하여 그 아래에 있는 카페 파티오에서는 보라색의 등나무가 흰색의 격자 구조물 위에 걸쳐져 있습니다. 이처럼 뜻밖에, 센터의 남쪽 곳에서는 매우 건조한 사막 풍경이 모습을 드러내며 선인장, 알로에, 다육 식물이 그 너머 도시경관을 모방하는 수직의 디자인을 형성합니다.

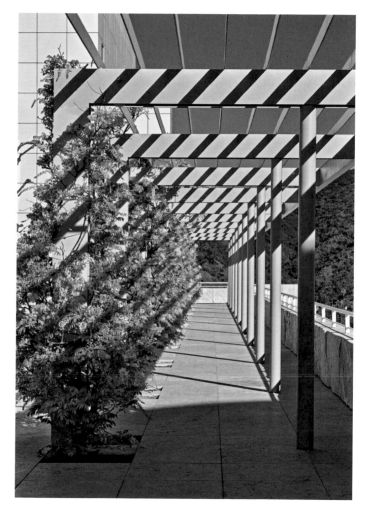

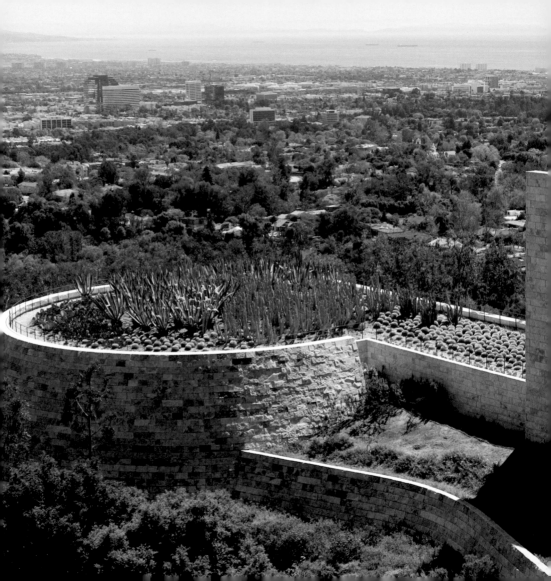

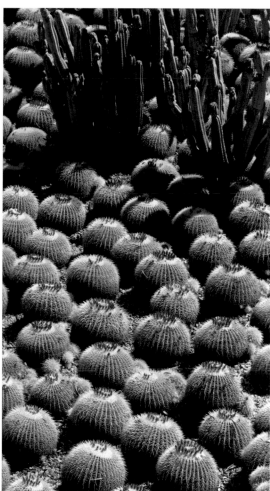

게티 센터의 4분의 1만을
지어진 구조가 차지하고
있습니다; 나머지 부지는 흙,
물, 돌 그리고 나무를 기리는
도시공원입니다. 보는 사람이
가까이서 단 하나의 양치식물
또는 꽃에 집중하든지 멀리서
대량의 식물에 주목하든지 간에
관점은 정원 경험에 있어서
중요한 역할을 합니다. 열린
공간은 규모와 시각적 안도를
더합니다. 구성 요소들은
5개의 대륙과 미국 전역에서
온 식물군으로 형성되어 있으며,
이는 남부 캘리포니아 토착
식물을 포함합니다.

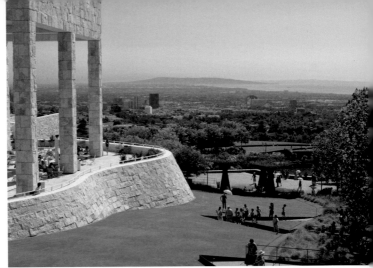

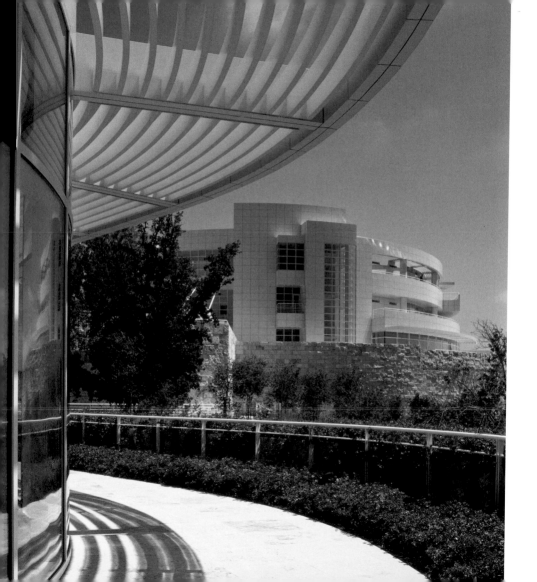

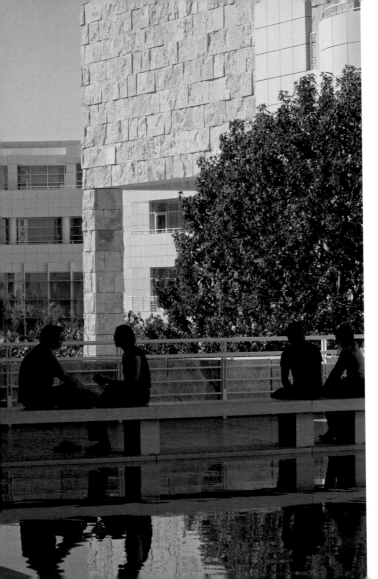

5개의 수생 식물원은 소리와 움직임으로 캠퍼스에 활기를 불어넣습니다. 도착 플라자는 분출되는 물줄기가 올라와 로즈메리와 갈매나무속의 작은 가지와 만남으로써 방문객을 환영하며, 그것의 얕은 물길은 박물관으로 향하는 웅대한 계단을 따라 흐르는 작은 폭포로부터 물을 공급받습니다. 인접한 테라스에서는 물이 시내에서 유역으로 흐른 후 트래버틴 동굴의 끝로 판 벽을 따라 아래로 흐릅니다; 그 물은 위쪽의 중앙 정원(Central Garden)에서 샘으로서 다시 나타나는 것 같이 보이며 결국 급류, 폭포, 그 후에는 웅덩이가 됩니다. 박물관 뜰은 46개의 아치 모양 분출기를 가진 긴 분수대가 특징입니다. 그 길을 가로지르면 한적한 웅덩이와 주위의 벽에 부딪쳐 메아리치는 물을 뿜는 분수가 있습니다. 중앙 뜰의 초점은 북부 캘리포니아의 골드 컨트리로부터 운송된 파란 돌결이 나 있는 거대한 대리석 바위의 무리입니다. 아래에서 잔물결을 일으키는 물의 원형을 가진 바위 분수의 극적인 영향은 근처에 있는 잔잔한 웅덩이와 균형을 이룹니다.

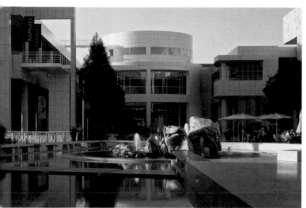

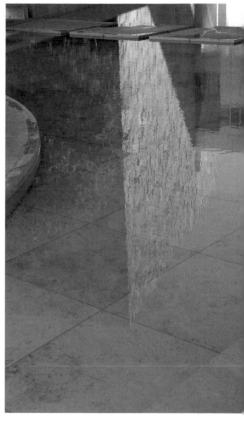

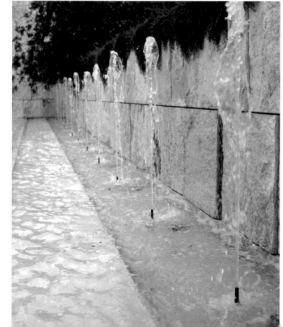

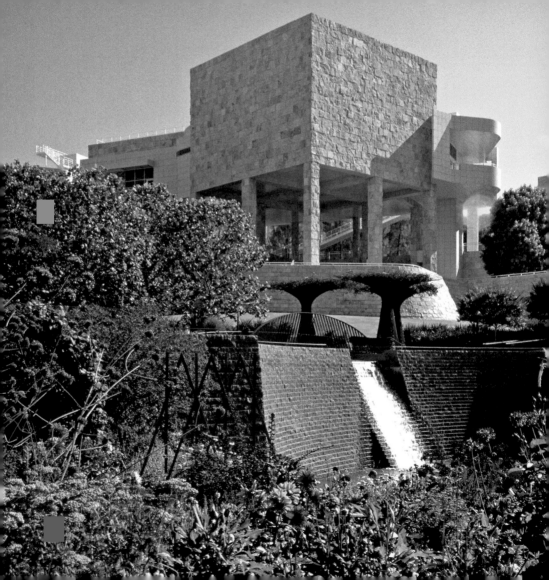

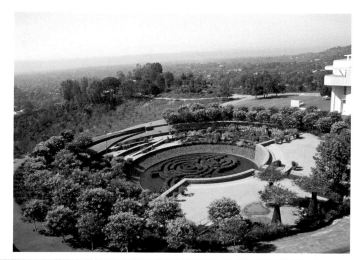

로버트 어윈에 의해 디자인된 중앙 정원은 그 자체로서 예술 작품입니다. 남부 캘리포니아 출신인 어윈은 추상 표현주의 화가로 사회생활을 시작했고, 그 후 LA에서 시작된 빛과 공간 운동의 창립자로서 인정을 받아 시각적 지각에 이의를 제기하는 빛 작품과 특정 장소에 설치하기 위해 제작된 설치 미술품으로 널리 알려지게 되었습니다. 게티 재단에 의해 의뢰된 어윈의 역사적 정원은 곡선과 경사면과 함께 박물관과 연구소 사이의 협곡을 그 위에 떠오르는 빌딩과 우아하게 대조하는 매우 세련된 조각적인 환경으로 변형시킵니다. 중앙 정원의 계절 변화는 통로의 바닥에 새겨진 어윈의 시적인 말에 반영되어 있는 것처럼 자연의 덧없음을 드러냅니다:

항상 존재하고, 결코 두 번 다시 같지 않다

항상 변화하고, 결코 완전체보다 적지 않다

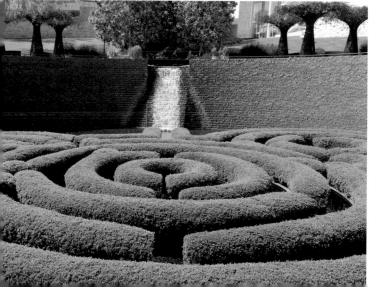

방문객은 녹빛의 코르틴
강으로 테두리를 두르고
있는 사암으로 이루어진
지그재그 모양의 보도를 따라
로버트 어윈의 중앙 정원으로
내려가며, 여름에는 잎이 무성한
캐노피를 형성하고 겨울에는
일련의 섬세한 나뭇가지를
형성하는 플라타너스가 보도의
가장자리를 이루고 있습니다.
발밑에는, 몬태나 케네소 돌이
측면에 자리하고 있는 개울이
사우스다코타에서 온 카넬리안
화강암으로 이루어진 암석이
많은 층을 따라 폭포수가 되어
떨어집니다. 계속해서 방향을
바꾸는 개울은 마침내 계단
모양의 돌담 또는 인도 무굴
정원의 특징인 차다(*chadar*)
를 타고 가파르게 내려가고,
결국 다채로운 진달래의 거대한
미로가 떠 있는 것처럼 보이는
방대하고 어두운 웅덩이에서
막을 내립니다.

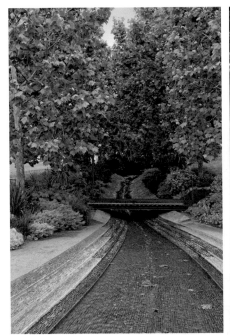

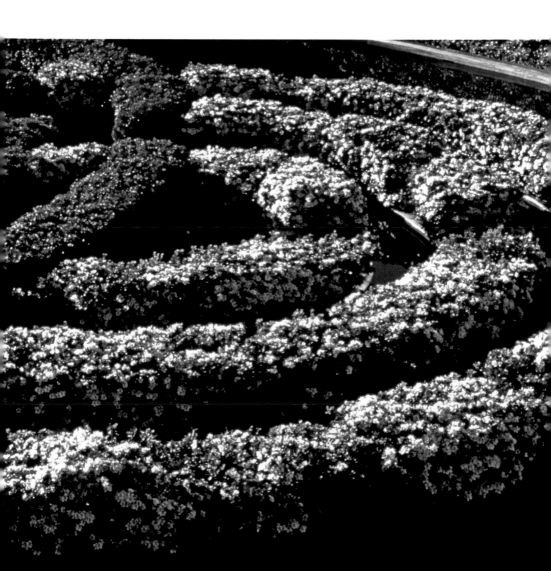

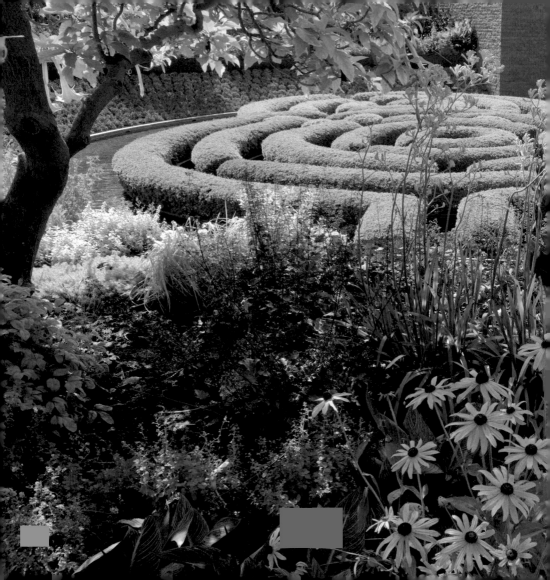

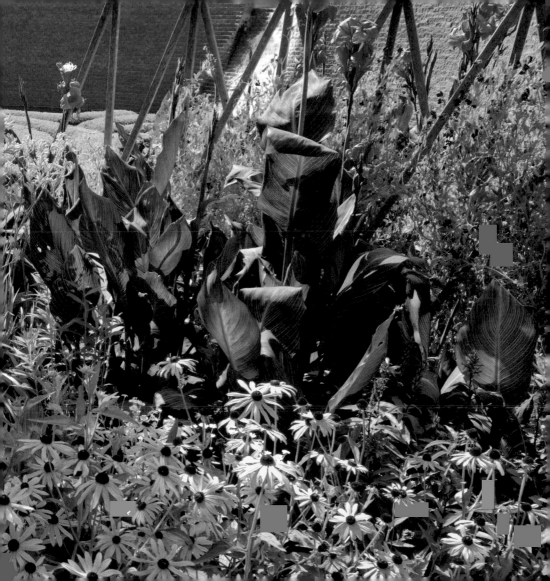

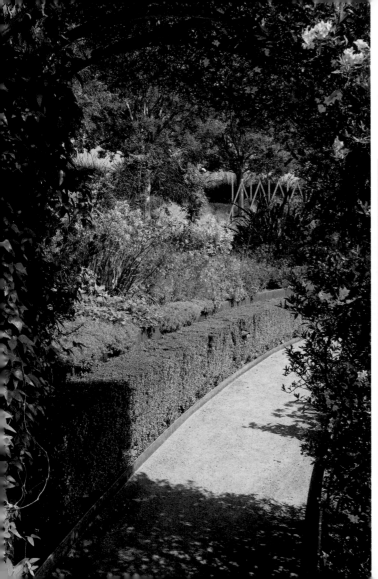

"중앙 정원은 예술로 승화되기를
갈망하는 정원의 모양을 가진
조각품입니다."
—로버트 어윈, 예술가, 게티 중앙 정원

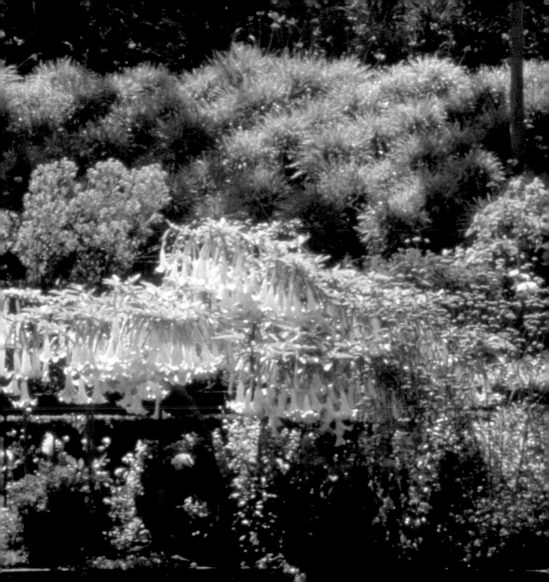

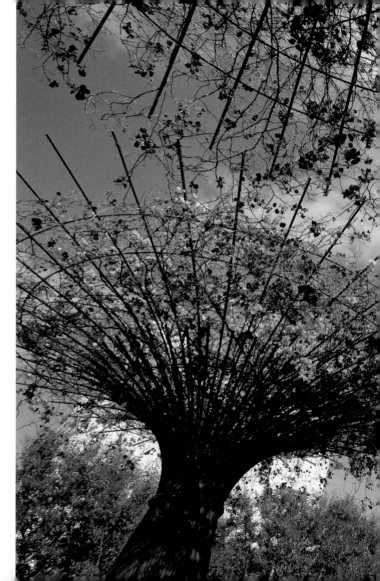

게티 정원의 가장 야심 찬 점과
게티 센터 방문에 있어서 가장
재미있는 부분은 중앙 정원이
미술과 삶을 대담하고 새로운
방식으로 엮는다는 점입니다.
밝은 색깔의 넘쳐 흐르는
부겐빌레아로 꾸며져 있는
구부러진 공업용 강철 막대기로
만들어진 나무는 우아한 상상적
세계의 차광 나무가 되어 로버트
어윈이 그 공간으로 가져온
독창성과 기발함의 전형적인
예가 됩니다. 모든 성공적인
미술품처럼 중앙 정원은 감상할
때마다 새로운 놀라움을
선사합니다.

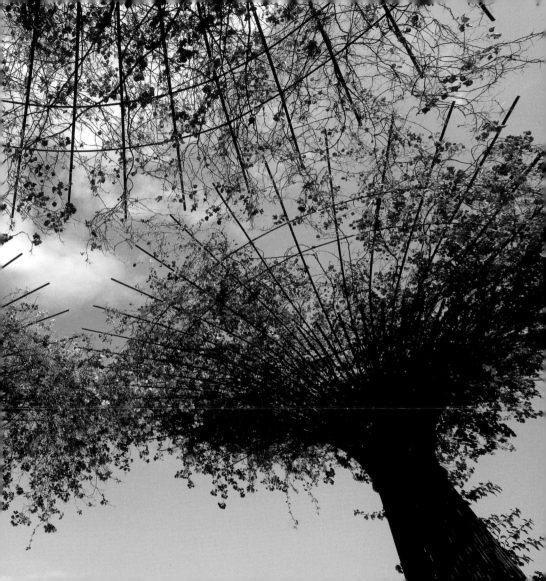

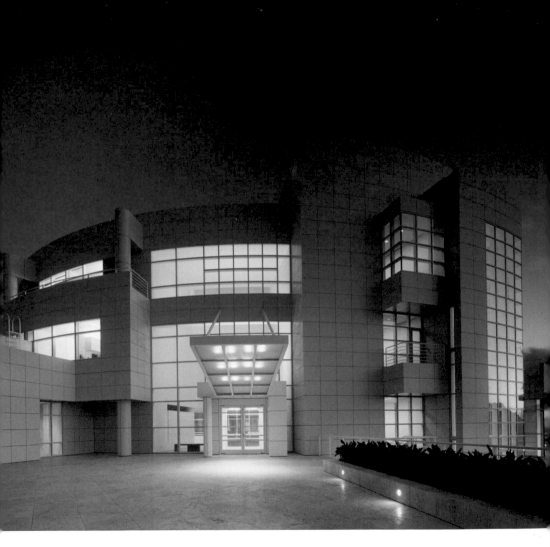

캠퍼스의 남서쪽 부분에 위치한 게티 연구소(Getty Research Institute)는 자족적이며 한쪽 끝이 그 너머에 있는 도시를 마주 보도록 열려 있는 원형의 빌딩에 수용되어 있으며, 이는 학문적인 연구의 자기 성찰적인 본질과 동시에 연구소의 폭넓은 국제 관람객과의 관계를 반영합니다. 공공 전시 미술관은 입구의 양 옆에 배치되어 있고, 참고자료가 진열된 책장들과 열람실은 중앙의 둥근 창 아래에서 곡선을 이룹니다. 연구소의 도서관은 100만 권이 넘는 책, 정기 간행물, 경매 카탈로그를 보유하며, 연구소는 미술 역사, 건축학 및 고고학에 초점을 맞춥니다. 연구소는 스페셜 컬렉션(Special Collections)에 아티스트 기록 보관소를 포함한 희귀한 책과 유일무이한 자료를 가지고 있으며, 전자 데이터베이스를 생성하고 책을 출판하며 상주 학자 프로그램을 후원하고, 200만 장이 넘는 연구 사진이 포함된 사진 기록 보관소를 포함합니다.

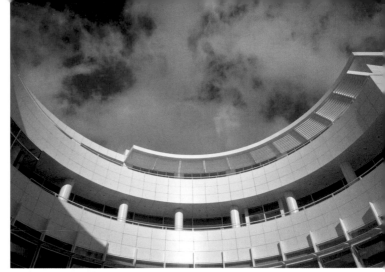

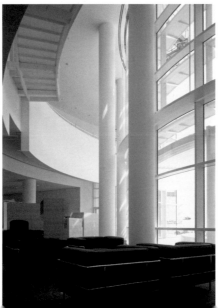

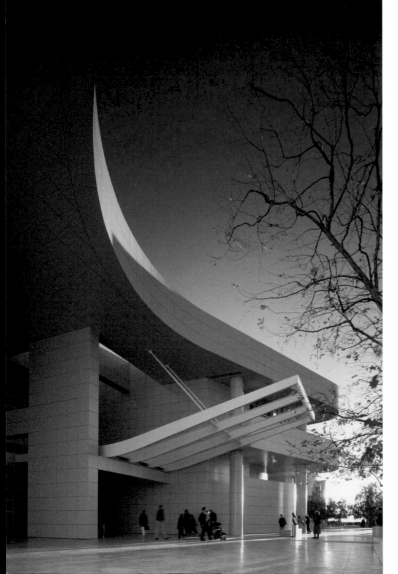

J. 폴 게티 박물관(J. Paul Getty Museum)은 21세기 건설 기법과 전시 기술로부터 이익을 얻으면서도 19세기 스타일의 미술관이 제공하는 친밀함과 따뜻함을 보존합니다. 1983년 부터 2000년까지 박물관 책임자였던 존 월시가 리차드 마이어와 협력하여 상상했던 것처럼 박물관은 열린 뜰 주위에 무리를 짓고 있는 5개의 2층 파빌리온으로 나누어진 일련의 3개의 주요 빌딩으로 구성되어 있습니다. 일조 시간 동안 채광창에 의해 위에서 빛이 들어오는 각각의 파빌리온 꼭대기층은 그림 미술관을 포함하며, 장식 미술, 채색을 한 원고, 사진 및 기타 감광 물체는 아래층에 전시되어 있습니다. 방문객은 소장품 관람을 위한 다양한 선택권을 가지며, 휴식과 다과를 위해 준비된 쾌적한 실내 및 실외 공간을 즐깁니다.

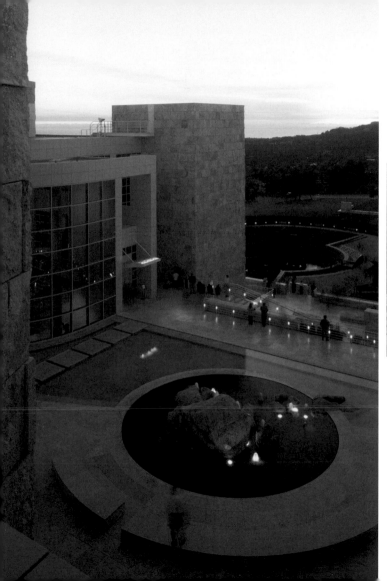

박물관은 모더니즘의 엄격함을
균형, 명료성 및 온건의
고전적인 가치를 융합합니다.
박물관 입구 홀(Museum
Entrance Hall)의 실린더 모양의
원형 건물은 뜰과 미술관
파빌리온에 매력적인 경관을
제공하며, 남부 캘리포니아
기후와 조화를 이루는 빌딩과
테라스의 페이싱은 방문객이
실내에서 실외 공간으로 쉽게
이동할 수 있게 하고, 전시
미술관의 우아함은 건축 양식이
미술품과 경쟁하기 보다는
그 가치를 향상시키도록
보장합니다.

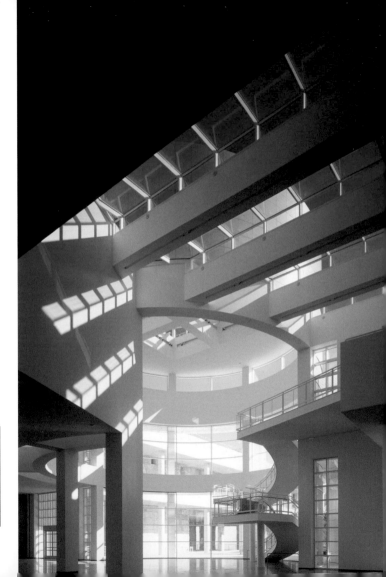

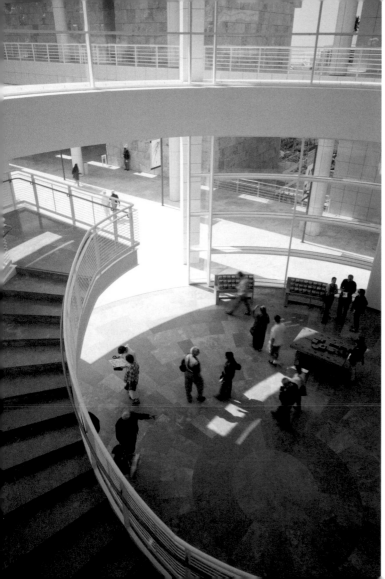

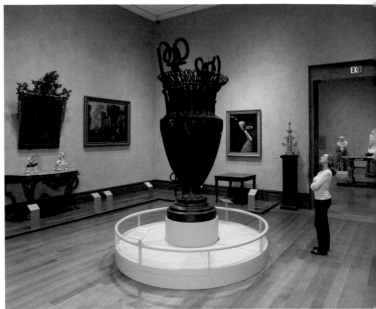

게티 박물관은 그림 감상을 위한 가장 바람직한 조건을 창조하기 위해 설계되었습니다. 박물관의 20개의 그림 미술관 내에는 채광창과 아치형 천장이 결합하여 일광을 분배합니다. 하늘을 가로지르는 태양의 궤도의 시간에 맞춰져 있는 지붕창의 컴퓨터화된 시스템은 미술관이 그림 보호를 위한 최적의 빛을 받을 수 있게 하며 관람객이 각각의 작품을 부드러운 자연광 아래에서 볼 수 있는 기회를 제공합니다.

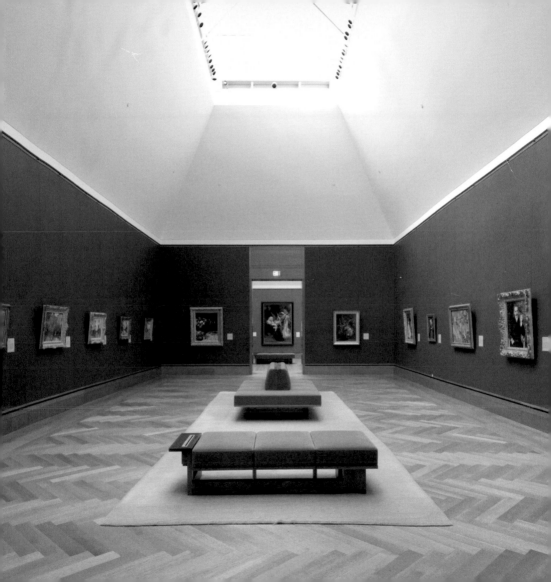

도시 위에 앉아 끊임없이
자체를 재정립하는 게티 센터는
할리우드 사인과 그리피스 파크
천문대와 함께 지속되는 언덕
꼭대기 상징물로서 자리를
차지합니다. 캠퍼스의 통합된
건축 양식은 게티의 프로그램에
참여하는 학자, 과학자 및
교육자 사이에서 진행되는 공동
연구와 지적 탐구의 정신을
참작합니다. 동시에 방문객을
미술, 건축 양식 및 자연이
결합하여 인간 정신에 생기를
불어넣는 환경으로 초대합니다.
로스앤젤레스뿐만 아니라 전
세계에서 온 방문객을 위한
풍요로운 문화적 자원인 게티
센터는 고조된 시각 경험을
제공하며, 이는 소요하고 활기를
되찾게 하며 마음껏 상상의
나래를 펼치게 하는 기회입니다.

Getty Publications 출판
1200 Getty Center Drive, Suite 500
Los Angeles, California 90049-1682
www.getty.edu/publications

원문 Jeffrey Hirsch
개정 및 갱신 Dinah Berland

Karen A. Levine, Rachel Barth 및 Nicole Kim, 프로젝트 에디터
Kurt Hauser, 디자이너
First Edition Translations Ltd., 번역 및 식자
Amita Molloy, 생산
Shiun Kim, 번역가

미국 및 캐나다 내 University of Chicago Press 배포
미국 및 캐나다 밖 Yale University Press, 런던 배포

Printed in China

ISBN 978-1-60606-493-1

일러스트레이션 크레딧